漂亮的朋友⑤

原　著：［法］莫泊桑
改　编：仓　兴
绘　画：杨文理　李宏明　杨宇萍　孙晓玲
封面绘画：唐星焕

CNS | 湖南美术出版社

漂亮的朋友 ⑤

　　杜洛华发现妻子与别人私通，他通知警长洛尔姆，当场抓住了玛德莱娜和她私通的外交部长拉罗舍·马蒂厄。不久，杜洛华与玛德莱娜的离婚申请获得了批准。

　　为了实现自己的野心，杜洛华对苏珊施展出不可抗拒的魔力，使她堕入情网而不能自拔。他毫不费事便得到了苏珊，并和苏珊私奔，逼迫瓦尔特不得不认可这门亲事。为此他获得了不少财产，也就成了统治阶级的一员。

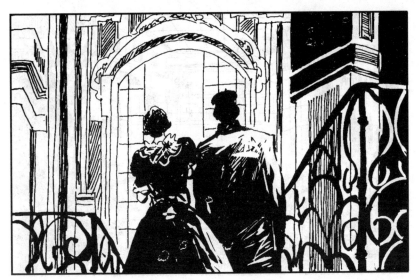

1. 一天上午，老板邀杜洛华到家里吃午饭。饭后，杜洛华对苏姗说：
"咱们拿点面包去喂金鱼吧。"于是，他们每人从桌上拿了一大块面
包，向温室走去。

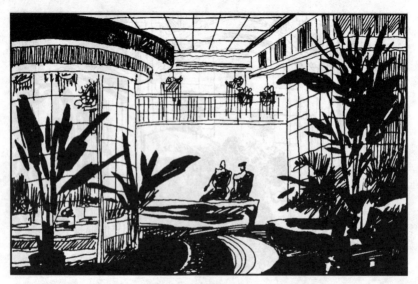

2. 大理石砌的喷水池四周，放了许多垫子。两个年轻人每人拿了一个垫子，并排放好，向水池俯下身子，搓好面包团，扔到水里。

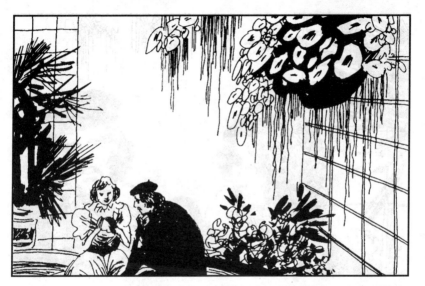

3. 金鱼一看见面包团，便摇头摆尾地游过来，转动着两只突出的大眼睛，在水里转悠。杜洛华和苏姗看见自己映入水中的倒影，不禁莞尔而笑。

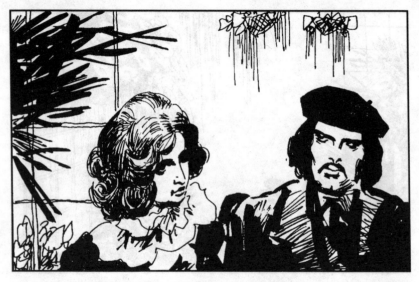

4. 杜洛华说:"苏姗,你忘了那天晚会,就在这个地方,你答应过我的话了吗?""没有!""你答应过我说,有人向你求婚,你一定征求我的意见。""那又怎么啦?""又怎么啦,花花公子卡佐勒侯爵向你求婚了!"

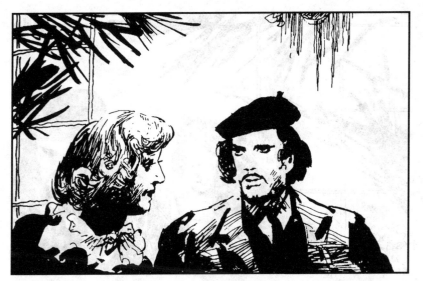

5. 苏姗笑着问杜洛华："他并不是花花公子，您为什么这样恨他？"杜洛华像被迫不得不谈出内心秘密似的对她说："因为我……我嫉妒他。"

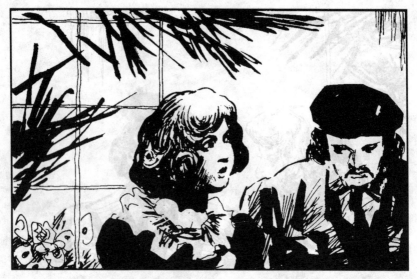

6. 苏姗略带惊讶地说："你?""对，我!""哦。为什么?""因为我爱你。"苏姗正颜厉色地对他说："你疯了，漂亮朋友。"

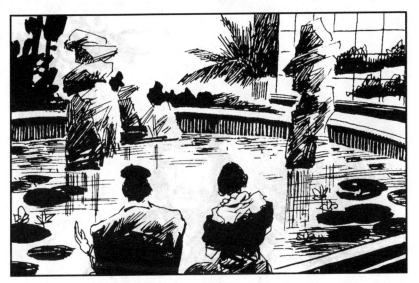

7. "是的，我承认我确实是疯了。我，一个有妇之夫，难道应该向你这样一位少女承认这一点吗？我不仅仅是发疯，而且有罪，甚至无耻。

8. "我不可能有任何希望,一想到这里,我便失去了理智。当我听到你要结婚的消息时,我就愤怒得要杀人。你应该原谅我这一切,苏姗!"

9. 姑娘半忧半喜地低声说："可惜你已经结婚了，有什么办法呢？毫无办法。完了！"杜洛华猛然转过身来，正对着她的脸说："如果我一旦自由了，你会嫁给我吗？"

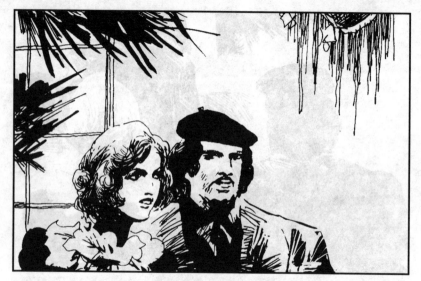

10. 她用发自内心的声音回答道："会的，漂亮朋友。我会嫁给你的，因为我喜欢你胜过其他任何人。"

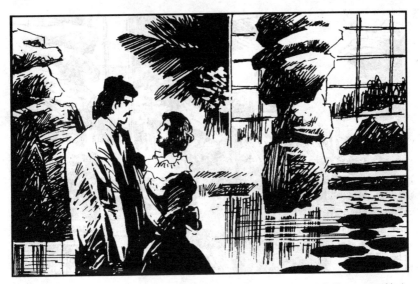

11. 他站起来，结结巴巴地说："谢谢……谢谢，我恳求你！不要答应嫁给任何人！请你再稍微等一等。我恳求你！你答应我吗？"

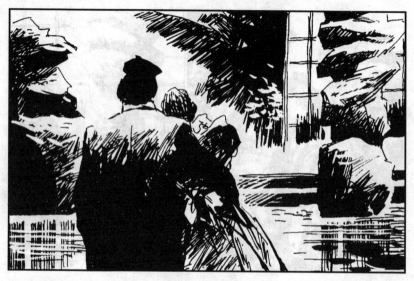

12. 苏姗心里有点儿乱，不明白他到底要做什么，只好喃喃地说："我答应你。"

13. 杜洛华把手里剩下的一大块面包扔到水里，一副失魂落魄的样子，也不道声再见，便一溜烟跑了。

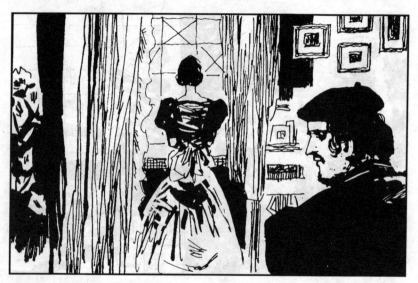

14. 他回到家里，对妻子说："星期五我到瓦尔特家吃晚饭，你去不去？"她犹豫地说："我不去了。我有点不舒服。我宁愿留在家里。"他回答说："随你的便，没有谁强迫你。"

15. 很久以来，杜洛华一直在观察他妻子，监视她，尾随她，对她的一举一动了如指掌。现在他等待的时刻终于来到了，从她"我宁愿留在家里"这句话的语气中，他料定妻子将去和她的情人幽会。

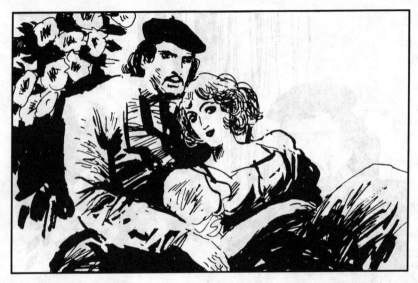

16. 从这一天起，他一反常态，对妻子很和气，甚至还显得很快活。玛德莱娜对他说：“你现在又变得温柔了。”

17. 星期五下午6点，杜洛华告诉他妻子说他先去办几件事，然后就直接到老板家去。他吻别了妻子，走出家门。

18. 杜洛华到洛雷特圣母院广场叫了一辆出租马车，对车夫说："你把车停在封丹路17号对面，等我命令你走你才走。然后，把我送到拉法耶特街的鸹鸡饭店。"

19. 马拉着车小步向前跑，杜洛华把窗帘放下来，在他家对面停住。他目不转睛地盯着大门。

20. 等了10分钟，看见他妻子从家里出来，朝环城大街的方向走去。

21. 他等妻子走远以后，命车夫送他到鸪鸡饭店。这是一家全区闻名的高级饭馆。杜洛华走进大厅，一面用餐，一面不时地看看手表。吃完饭，他又不慌不忙地抽了一支上等雪茄。

22. 7时30分，他来找警长德洛尔姆，说："警长先生，果不出我所料，我妻子此刻正与她的情夫一起在他们租的那套带家具的公寓里吃饭。"他要求警长带几个警员和他一起去捉奸。

23. 他们果然当场抓住了玛德莱娜与和她私通的外交部长拉罗舍·马蒂厄。

24. 一小时后，杜洛华跑到《法兰西生活报》的办公室，向老板瓦尔特宣布："我刚刚把外交部长打倒了。"

25．"打倒……你说什么？"老板以为他开玩笑。"我马上就要使内阁改组，到了该把马蒂厄这具僵尸轰走的时候了。"

26. 老头听了一愣，以为这位专栏编辑喝醉了，便嘀咕了一句："瞧，你净说胡话。""一点也不是胡话。拉罗舍·马蒂厄先生和我妻子通奸，刚才被我当场捉住。警长亲眼目睹了这件事，部长算是完了。"

27. 瓦尔特这一惊非同小可, 赶忙问道: "你不是跟我开玩笑吧?" "一点也不开玩笑。我甚至打算就这件事写一条社会新闻。" "你要干什么?" "打倒这个骗子, 这个卑鄙小人, 这个害群之马!"

28. "可是……你妻子怎么办？" "明天一早，我就递离婚申请书，把她送还死去的管森林。" "你想离婚？"

29. "当然。从前我因为有这样一个行为不轨的妻子，所以无法做一个堂堂正正的人，也无法得到别人的尊敬，甚至被人耻笑。可那时我不装傻不行，否则怎能把他们当场捉住。"

30. "现在好了，整个局面都在我的掌握之中了。挡我道的人得小心，我是从不饶人的。"瓦尔特瞪着两只恐惧的眼睛看着杜洛华，心想："妈的，这家伙真是不好惹的。"

31. 杜洛华又继续说："现在我自由了……也有了点财产。10月份改选议员时，我要在我家乡参加竞选，我在当地很有点名气，我的前程远大着呢。"

32. 瓦尔特老头一直瞪大眼睛看着他，眼镜仍然推在脑门上，心想："不错，这家伙的确前程远大。"

33. 杜洛华站起来说："现在，我去写条社会新闻。我一定小心从事。不过，您知道，这可够那位部长好受的。他已经掉进大海，谁也救不了他。《法兰西生活报》不必再对他讲什么仁慈了。"

34. 瓦尔特老头犹豫了一会儿，然后打定了主意："您干吧，谁牵扯进这种事谁倒霉，顾不得许多了。"

35. 又过了三个月。杜洛华的离婚申请已获批准，玛德莱娜又变成了管森林夫人。

36. 7月14日，瓦尔特全家外加漂亮朋友和萝丝的男朋友伊夫林伯爵一起到乡下去游玩。马车沿着香榭丽舍大街飞驰，接着过了布洛涅森林。

37. 三位妇女坐在最前面。母亲坐在中间，两个女儿坐在她的两旁。另外三个男人则坐在与车子相反的方向，瓦尔特居中，两边是两位客人。马车跨过塞纳河，绕过了瓦莱里恩山，到达布奇瓦尔，然后沿着河边一直来到佩克。

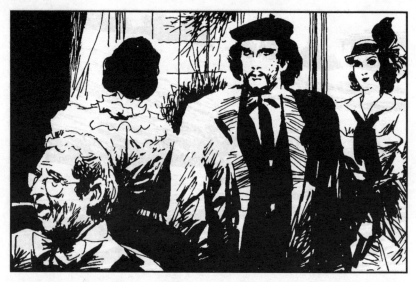

38. 午饭吃了很长时间，在动身回巴黎之前，杜洛华建议到平台上散散步。

39. 杜洛华和苏姗稍稍落在后面。当他们与其他人拉开了一段距离的时候，他立刻压低声音对苏姗说："苏姗，我非常爱你，爱得简直要神魂颠倒了。"

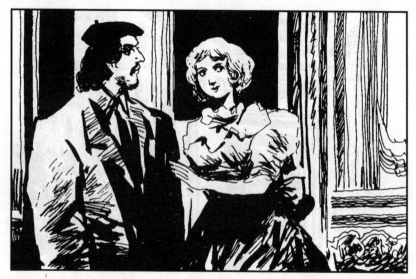

40. "我也是，漂亮朋友。"苏姗低声说。杜洛华接着说："如果我不能娶你为妻，我就要离开巴黎，离开法国。"她回答说："你跟爸爸说说看，求求他，也许他会同意的。"

41. 他做了一个不耐烦的动作说："不行，如果我按常规向你求婚，那就不仅达不到目的，而且还会被赶出报社，甚至连你的面都见不着了。因为他们已经把你许给了卡佐勒侯爵，希望你最终会同意这门亲事。"

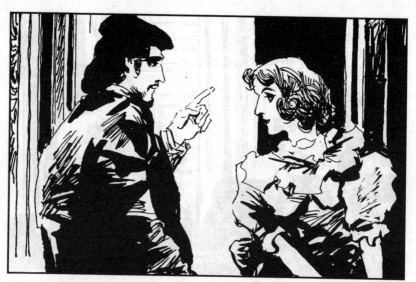

42. "那该怎么办呢？"她忧愁地问道。杜洛华犹犹豫豫地说："你既然这样爱我，你愿意采取一项大胆的行动吗？"她坚决地回答说："愿意。""你有勇气顶撞你父母吗？""有。"

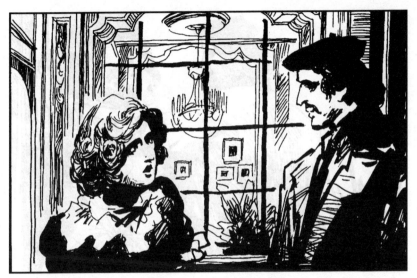

43. "那好。现在有一个唯一的办法，那就是事情要由你提出来，而不能由我提出来。你是被娇惯了的孩子，爱说什么就说什么，无论你做一件多么大胆的事，别人也不会大惊小怪的。"

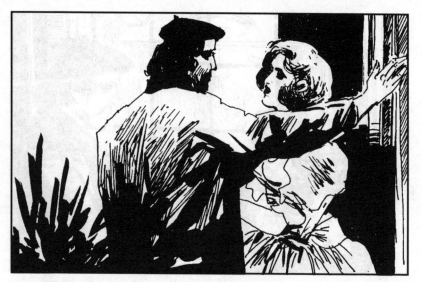

44. "所以，今晚回家的时候，你单独去找你母亲，告诉她你愿意嫁给我。"苏姗立即插嘴说："啊！妈妈一定会同意！"

45. 杜洛华赶紧说："不，你不了解她。她一定会大为震惊，也一定会非常生气，甚至比你父亲更生气。你看吧，她准不同意。但你必须顶住，不要让步。你要反复说，你是非我不嫁。这点你做得到吗？"

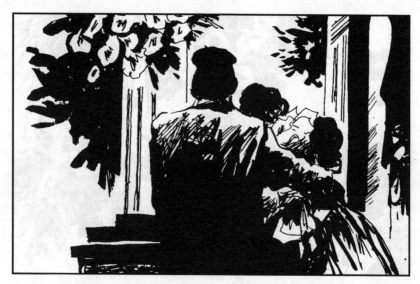

46. "我做得到。"苏姗坚决地说。"然后,你又去找你父亲。把同样的话对他再说一遍。态度要非常严肃、非常坚决。"

47. "好的，然后呢"？ "亲爱的，亲爱的小苏姗，我就把你……把你劫走！"

48. 苏姗一听，高兴得浑身一震，差一点鼓起掌来："啊，多开心啊！你真的要把我劫走？你什么时候把我劫走？"她脑子里突然出现许多书中描述过的种种诱人的冒险故事来。

49. 她反复问道："你什么时候来把我劫走？"他低声回答道："就在今天……晚上。"她战栗了一下，问道："咱们到哪里去？"

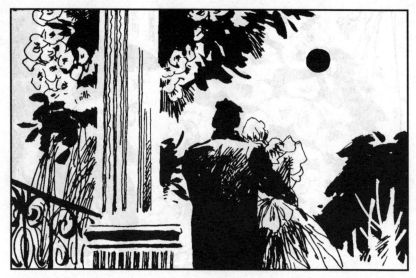

50. 杜洛华回答说："这是我的秘密。你要考虑一下自己的行动。你想想，这次私奔以后，你就只能做我的妻子！这是一个危险的办法，但又是唯一可行的办法。"

51. 苏姗回答说："我已经下定决心了……我到什么地方找你？""夜里12点，你到协和广场来找我。海军部对面停着一辆出租马车，我就在马车里等你。"

52. "好，我一定来。"苏姗凝神看着辽阔的天边，脑子里充满着私奔的念头。她将和他远走高飞，逃到比天边还远的地方，她要被劫走了！她感到很骄傲，她丝毫不考虑这样做会使她身败名裂。再说，她能想到这点吗?

53. 瓦尔特夫人转过身来，喊道："小宝贝，你和漂亮朋友在那儿干什么？"他们赶上了众人，大家正在谈论不久以后要去的海滨浴场。

54. 这就是三个月以来，杜洛华挖空心思想出来的主意。他对苏姗施展出不可抗拒的魔力，使她堕入情网而不能自拔。他诱惑她，俘虏她，征服她，毫不费事便得到了苏珊这个未入世事的女孩子的爱情。

55. 他知道瓦尔特夫人绝不会同意把女儿嫁给他，于是处心积虑地想出了这个劫持苏珊的方案。只要小姑娘真的肯和他私奔，他就可以和她的父亲平起平坐地讨价还价了。

56. 四轮大马车驰进瓦尔特的大院以后，大家挽留杜洛华吃晚饭，他谢绝了，回到自己家里。

57. 吃了点东西，他便开始整理各种证件，把会给自己带来麻烦的信件烧掉，把另外一些藏了起来。

58. 他不时看看壁上的挂钟，心里想："那边一定热闹起来了。"他感到一阵不安："会不会失败呢？今晚上下的赌注可真够大的！"

59. 到了11点，杜洛华便雇了一辆马车，停在协和广场海军部的拱廊旁边等着苏姗。

60. 他听见钟敲响了12点。敲响了12点30分……他已经不抱任何希望了，只是坐在那里，思索着可能会发生的情况。

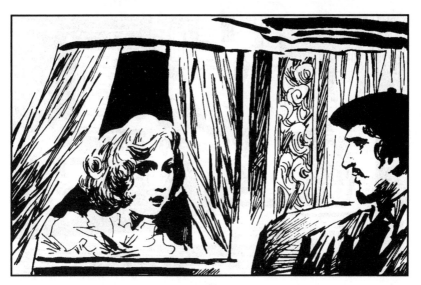

61. 突然，一个女人的脑袋从车窗外伸进来，问道："是你在这儿吗？漂亮朋友。"他吓了一跳，半晌说不出话来："是你，苏姗？""对，是我。"他好容易才拧开门把，连声说："啊……是你，是你！进来吧。"

62. 她上了马车，一下子倒在杜洛华身上。杜洛华向车夫喊了声
"走"，马车便上路了。

63. 苏姗喘着气，几乎支持不住了，只是喃喃地说："啊，可了不得，特别在妈妈房间里。"他感到一阵不安，身体也微微颤抖起来："您母亲？她说什么？快告诉我。"

64. "啊，可怕极了。我走进她房间，把准备好的那番话对她讲了一遍。她的脸倏地白了，连声嚷道：'不行，绝对不行。'我赌着气，哭了，发誓非你不嫁。"

65. "妈妈像疯了一样，我当时以为她一定要打我了。她说第二天就要把我送回寄宿学校。我可从没见过她这样，从没见过！"

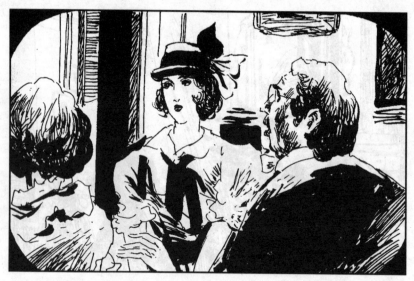

66. "这时候，爸爸进来了，听妈妈说了一大堆前言不搭后语的话。爸爸倒不像她那样生气，不过，他说你不是一个十分理想的丈夫。"

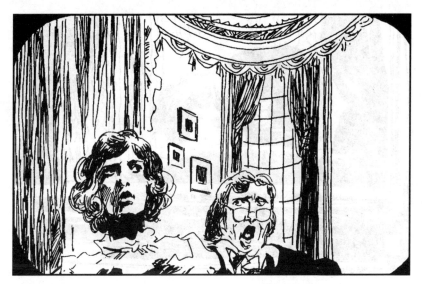

67. "他们这么一说，我的气也上来了，我也嚷开了，声音也比他们还大。爸爸叫我滚出去，他态度凶极了，完全不像个爸爸的样子。"

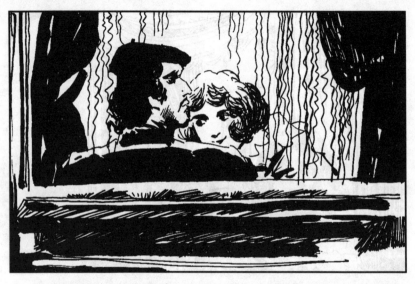

68. "于是,我离开妈妈的房间,决定跟你逃走。瞧,我现在不是来了吗?"

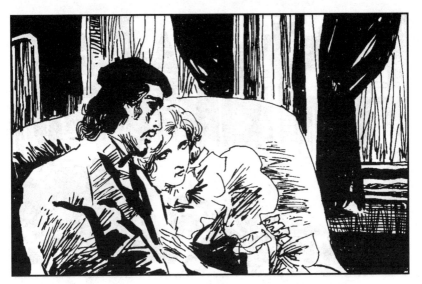

69. 他温柔地搂着她的腰，聚精会神地听她叙述，心怦怦直跳。他恨透了这两个人，他现在已经把他们的女儿弄到手了，走着瞧吧！

70. 马车在路上奔驰。杜洛华毕恭毕敬地轻轻吻着姑娘的手，不知道说什么才好，因为他对这种柏拉图式的恋爱一点也不习惯。

71. 突然，他发觉她哭了。他慌了手脚，忙问："你怎么啦？我的小宝贝。"她抽抽噎噎地回答道："要是我那可怜的妈妈发现我走了，这时候，她一定睡不着觉。"

72. 瓦尔特夫人果然没睡。苏姗一离开房间，她便来到她丈夫面前，气急败坏地问："天哪！这到底是怎么回事啊？"

73. 瓦尔特怒气冲冲地叫道："一定是那个奸贼把她骗了！"他愤怒地在屋里踱来踱去，接着又说："你也是，老招他来，恭维他，奉承他，对他唯恐亲热得不够。瞧，现在招报应了。"

74. 瓦尔特夫人面如死灰，喃喃地说："我？我招他来？"瓦尔特悻悻地骂道："对，就是你！你们，马雷尔那女人，苏姗，还有其他人，都像疯了似的迷上了他。你以为我看不出来？你两天不请他到这里来就受不了！"

75. 毒辣，什么都干得出来；但也可能毫不知情，不应该怪他。如果这个阴谋是他一手策划的，那他简直是个无耻之徒！她已经预感到危机四伏，隐患无穷了。

76. 直到现在她仍然爱着杜洛华，没有他，她活不下去。她思前想后，痛苦万分，心想："我不能这样待着，否则非发疯不可。我一定要弄清楚。我去把苏珊叫起来问问。"

77. 她生怕发出声音，连鞋也不穿，只拿着一支蜡烛，径直向女儿房间走去。她轻轻推开房门，可女儿房里早已人去楼空。

78. 瓦尔特闻讯之后，颓然倒在扶手椅上，只是呻吟："木已成舟，现在，他把苏珊攥在手里。咱们完了。"

79. 瓦尔特夫人不明白这句话的意思："什么？完了？""唉！是呀，完了，现在非把苏珊嫁给他不可了。"她像野兽般大吼了一声，连声说："不行，不行，绝对不能把苏姗给他！我永远也不同意！"

80. 瓦尔特心事重重，喃喃地说："可是苏姗在他手里，木已成舟。咱们一天不让步，他就一天不放她，把她藏起来。再则，家丑不可外扬，看来只好同意把苏姗嫁给他了。"

81. 他妻子只觉肝肠欲裂，嘴里不住地说："不，不，我决不让他娶苏姗……决不！"

82. 瓦尔特开始不耐烦了，说："不必商量了，就得这样办。这浑蛋是个有本事的人，要找一个比他地位高的人好找，可是，要找一个比他更精明，更有出息的人就不容易了。"

83. "谁知道，也许将来咱们并不后悔。从他只写了三篇文章就把外交部长拉下马这件事上就可看出，他是个前程远大的人。将来一定能当议员和部长。"他是个讲求实际的人，现在转过头来替漂亮朋友说话了。

84. 瓦尔特夫人茫然地站着，对刚才发生的一切还弄不清楚，只觉得难忍的痛楚撕裂着她的心，她需要别人的救援。

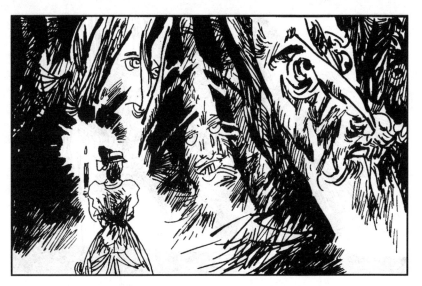

85. 可怜的妇人慢慢走着。周围一片漆黑，随着她手中摇曳的烛光，黑暗中出现了各种树木，有的像人，有的像鬼，奇形怪状，不一而足。

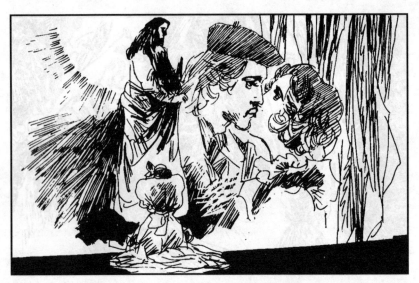

86. 猛然，她看见了基督，跪了下来，狂热地向他祈祷："耶稣……耶稣！"她心里却想着女儿和自己的情夫，他们双双在一个房间里。她看见他们了，非常清楚，就在挂油画的地方。他们微笑、亲吻……

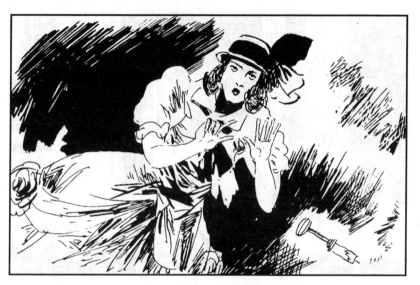

87. 她站起来向他们走去，想揪住女儿的头发，把她从他怀抱中拉开。她要掐住她的喉咙，把她扼死，逆女竟然委身于这个男人，真是可恶至极！她摸到女儿了，可是她双手接触的原来是那幅画，她碰到了基督的脚。

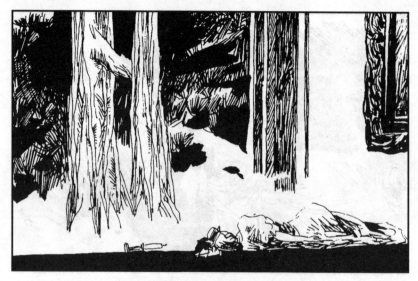

88. 她大叫一声，仰面朝天倒在地上。蜡烛也翻了，熄灭了。

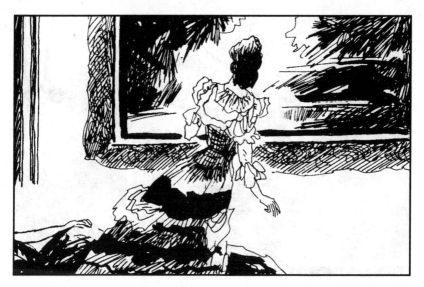

89. 天亮了，有人发现瓦尔特夫人躺在《基督凌波图》前面，昏迷不醒，几乎气绝。

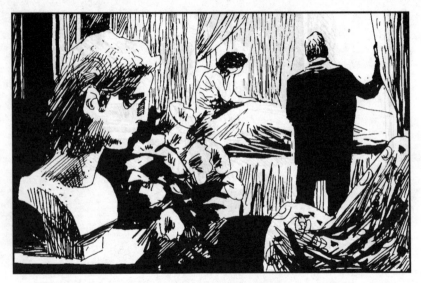

90. 第二天，瓦尔特夫人才恢复知觉，抽抽噎噎地哭了起来。

91. 关于苏姗失踪一事，他们只告诉仆人说，临时把她送到教会寄宿学校去了。

92. 第二天，瓦尔特先生便收到了杜洛华在劫持苏姗以前就已经写好的一封信。

93. 他在信里恭恭敬敬地说，他一直爱着苏姗，但他们两人并没有私订终身，只是当苏姗自己跑来向他说"我要做您的妻子"这句话时，他才认为自己有权利把她留下，甚至把她藏起来，直到从她父母那里得到答复为止。

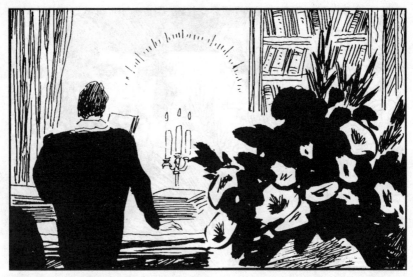

94. 因为，父母的意愿固然有法律价值，但在他看来，比起未婚妻本人的意愿，总要略逊一筹。他要求瓦尔特先生把回信寄到邮局，他的一个朋友会设法把信转交给他本人的。

95. 瓦尔特先生马上给他写了回信，答应把女嫁给他。

96. 在这以前，杜洛华带着苏姗，躲在塞纳河边一个鲜为人知的小村庄过了六天田园牧歌式的日子。

97. 年轻姑娘从来没有这么高兴地玩过，快活得像个牧羊姑娘。杜洛华告诉别人说苏姗是他的妹妹。

98. 两个人生活在一起，自由自在，亲密无间，却保持纯洁的恋人关系。他认为对这位姑娘最好还是以礼相待，不及于乱。

99. 他们到达这个地方的第二天，苏姗穿着刚买来的乡下女人的衣服，戴上一顶插着野花的大草帽，跑到河边垂钓。苏姗觉得这个地方好玩极了。

100. 杜洛华穿着一件从当地商人那里买来的短上衣，带着苏姗或岸边散步，或河上泛舟。苏姗天真烂漫，使杜洛华则几乎不能自持。但他最终克制住了。

101. 接到瓦尔特的回信之后，他才对苏姗说："明天，咱们回巴黎去，你父亲已经答应把你嫁给我了。"小姑娘却还娇憨地嘀咕说："那么快？做你的妻子真有意思。"

102. 杜洛华一回到巴黎，就和马雷尔夫人在君士坦丁堡街的那套小公寓里会面。

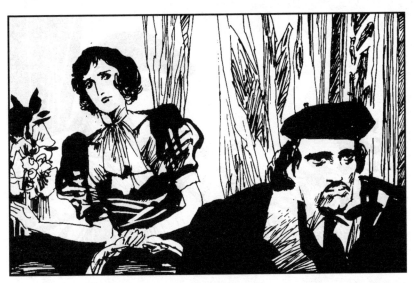

103. 她怒气冲冲地责备他说："你要娶苏姗？这太过分了！自从你离开你妻子以后，你就开始勾引苏姗。同时，你又甜言蜜语地哄骗我，虚情假意地要我继续做你的情妇，好拿我暂时补缺，对不对？你真卑鄙！"

104. 杜洛华反驳说："你为何这样？我的妻子欺骗了我，被我当场抓住，我和她办了离婚手续，现在再娶一个女人，这难道不是顺理成章的事？"

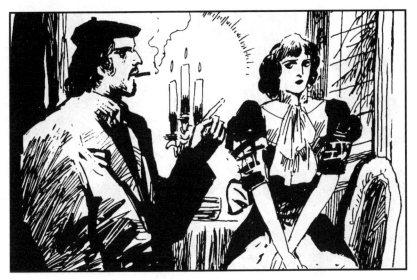

105. 马雷尔夫人气得浑身发抖地说："你这个奸诈无耻的小人。"杜洛华把面孔一板说："请你嘴里干净一点。"

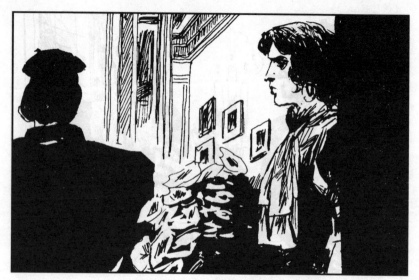

106. 马雷尔夫人更火了："什么，你想要我跟你客客气气地说话？从我认识你以来，你对我的态度就像一个无赖，你倒要别人对你客气，亏你说得出口！"

107. "所有的人都被你给骗了，被你利用了。你到处寻欢作乐，骗取钱财，还想别人把你当正人君子看待？"杜洛华气得嘴唇直打哆嗦，向她发出威胁说："你住口，否则我就从这里把你赶出去。"

108. "把我赶出去？"马雷尔夫人冷笑着说，"你忘了，从第一天起，这套房间就是我付的租金。对，有时候你也掏过钱。但到底谁租的？是我，谁把这套房子保留下来的？还是我……"

109. "你要赶我出去……闭上你的臭嘴吧！流氓！你以为我不知道你怎样从玛德莱娜手里把沃德雷克留给她的遗产抢走一半的吗？你以为我不知道你怎样和苏姗发生关系，然后逼迫她嫁给你的吗？"

110. 杜洛华抓住她的肩膀，用双手使劲摇她："不许你提到她！我不许你提到她！"她大声嚷道："你和她睡觉了，我知道。"

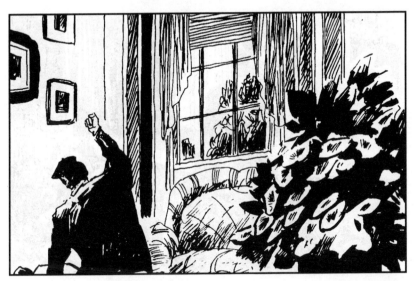

111. 别的事，杜洛华还可以忍受，但是这个无中生有的谣言把他激怒了。他猛抽了她一记耳光，把马雷尔夫人打倒在墙边，骑在她身上像揍男人一样使劲地揍她。

112. 杜洛华在房间里待了一会儿，终于把心一横，对着躺在地上的马雷尔夫人说："你走的时候把钥匙交给门房吧。我可恕不奉陪了。"说完，他走出屋子，把门带上。

113. 他找到门房，对他说："太太还在屋里，她一会儿就走，您告诉房东，说我从10月1日起把房子退了。现在是8月16日，还没有到期。"

114. 9月初，《法兰西生活报》宣布：乔治·杜·洛华·德·康泰尔男爵升任总编辑，瓦尔特先生仍然是报社的经理。

115. 乔治·杜洛华开始招兵买马，用金钱从各个实力雄厚的大报馆夺走了有名的专栏编辑、本地新闻记者、新闻编辑、政治编辑、艺术评论员和戏剧评论员。

116. 现在，那些严肃而受人尊敬的老报人谈起《法兰西生活报》时再也不耸肩膀瞧不起了。这家报纸在各方面迅速取得的成就，使当初对它嗤之以鼻的正派作家不得不对其刮目相看。

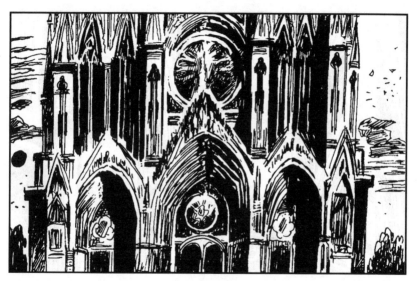

117. 该报总编辑的婚礼成了巴黎的一件大事。12月20日，乔治·杜洛华男爵和苏珊·瓦尔特小姐在巴黎高大巍峨的玛德莱娜教堂举行了隆重的宗教结婚仪式。

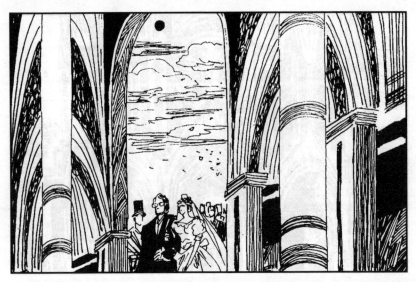

118. 在耀眼的阳光下，年轻的新娘挽着父亲的胳臂走了进来。她头插小花，依然像个白玉般可人的洋娃娃。

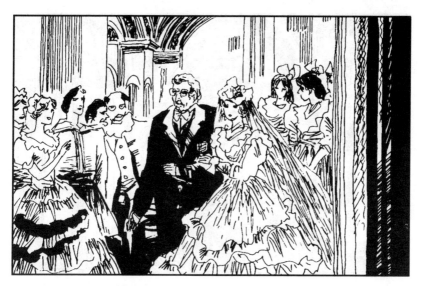

119. 她款款而行，举止大方，体态迷人，好一个俊俏的小新娘。男女宾客们轻轻夸赞："真美。真可爱。"瓦尔特先生庄严地走着，但显得过分造作。他脸色有点苍白，眼镜直挺挺地架在鼻梁上。

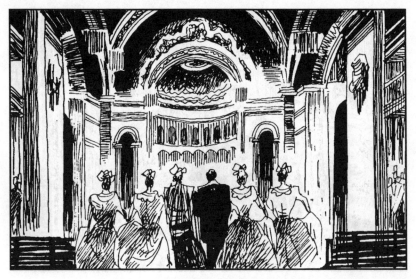

120. 他们后面是四位女傧相，穿着一式的粉红衣服，美丽动人。男傧相都是经过精心挑选、体型相同的小伙子。他们步伐整齐，仿佛经过芭蕾舞教师的悉心指点。

121. 瓦尔特夫人跟在这一行人的后面，挽着她另一位女婿的父亲，即72岁的拉图尔·伊夫林侯爵。她瘦多了，满头白发使她的脸色显得更加苍白，两颊也更加凹陷了。她两眼发直，谁也不看，拖着身子慢慢地往前蹭。

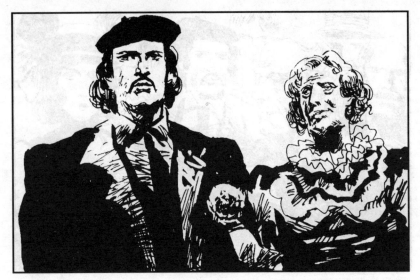

122. 后面是乔治·杜洛华挽着一位陌生的老妇人出现了。他高扬着头，目光严峻。人人都认为他是个非常漂亮的美男子。他举止傲慢，身材修长，两腿笔直，剪裁合度的礼服上点缀着血红色的荣誉勋位绶带。

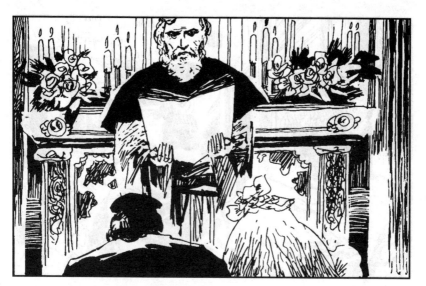

123. 杜洛华已经来到了祭坛。他跪在新娘旁边，正对着灯火辉煌的祭台。主教手持法杖，头戴法冠，代表永恒的上帝为他们证婚。

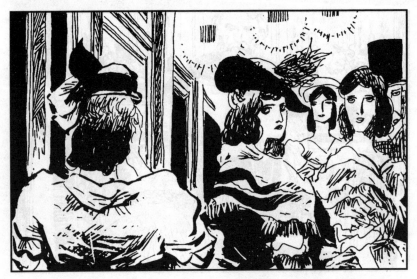

124. 忽然传来了一阵哭声，有几个人忍不住回头看了看。原来是瓦尔特夫人，她双手捂着脸，正在啜泣。

125. 在女儿的婚事上，她不得不让步。那天，她女儿回来了，到房间里看她，她拒绝拥抱女儿，并把女儿赶出房门。

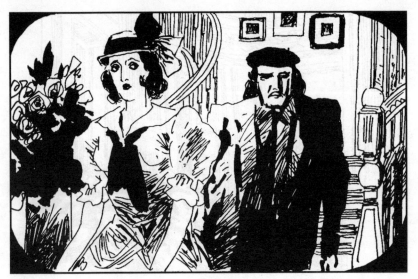

126. 杜洛华来看她，彬彬有礼地向她鞠躬。她压低声音悲愤地说：
"你是我所认识的最卑鄙无耻的人！从今以后，请您别再跟我说话，我
决不会回答您的。"